水中畫影（三）

——許昭彥攝影集

許昭彥　著

作者自序

　　這本攝影集28張照片都是在2016年從四月底到十二月初間於美國康州拍照出的，以春天與秋天的照片佔大多數，所以讀者如果能從這本攝影集感受到春、秋兩季的美，我就感到很滿足。

　　這是我的第三本水影攝影集，所以大家可能已知道我的水影照相方法。不像一般水影照片常是只有一半是水影，而且是「倒影」，我的照片可說全是水影，而且是「正影」（那就是將照出的水影上下倒置變成的影像）。我認為用這方法要拍出像繪畫的藝術照片是比較容易。這原因是這樣的水影影像總是會有廣大天空的水影作背景，要構圖容易，就像是有空白的畫布，要畫圖不難。如果是拍照地面上照片，就常會有「雜景」，會「擾亂」要拍照的主要景致，要構圖就比較困難。

　　有廣大的天空水影作背景，也就常會有白雲，

那是美的畫面最好的配角，使構圖容易，我的照片可說幾乎都有白雲。不但如此，在秋天時候，水面上常會有落葉，更會構成美麗的色彩與奇妙的形象（例如這本攝影集中的〈枯樹〉與〈童話世界〉照片）。

水影照片因為水不同的波動程度，也就會構成不同的畫面影像，例如水的緩慢波動會使水影的形象與顏色變成像濃厚的油畫畫面與色彩（例如〈樹影的油畫〉與〈水草影的油畫〉照片）。這樣的緩慢波動也會構成奇妙的形象與畫面（例如〈童話世界〉與〈奇幻世界〉照片）。非常平靜的水面會構成清淡像是水彩畫的照片（例如〈樹影的水彩畫〉照片）。

拍照水影照片時，有時因為主要景致太遠，影像銳度不大鮮明，造成的迷濛畫面也會構成像印象畫派的照片（例如〈秋天的色彩〉與〈郊遊繪畫〉照片）。用我這方法拍照水影照片，因為有廣大天空水影作背景，沒有「雜景」，也就可以容易地拍照小的景物（例如〈水邊的小花〉），構成畫面，

然後放大，這會變成與一般景物大小一樣的景致，這增加了攝影獵取畫面的範圍境界（例如〈河邊花朵〉照片）。

在我的前兩本水影攝影集中，我沒有討論如何用電腦「化粧」水影照片，所以我現在要大家知道這方法。使用軟體在電腦可以改進水影影像不夠光亮的缺點（增加 "Brightness"），也可用以增加水影色彩濃度（增加 "Color saturation"），這是我用電腦的主要方法。我用的軟體是CyberLink公司的PhotoDirector 8，所以電腦是可以改進水影影像，但拍出的影像必需本來就有些「姿色」，不然的話，電腦也是無能為力的。

如果包括我已出版的一本地面上照片攝影集（《美的畫面》），我現在已一共出版了四本攝影書，這是我已出版的八本美國棒球書的一半，這使我有一個希望，那就是我要對台灣攝影藝術的貢獻能夠達到像我對台灣美國棒球知識的貢獻一樣，所以在我這餘生中，我要盡力推廣這種水影照相方法。我認為這是攝影畫面構圖的捷徑，要拍出像繪

畫照片的一個好方法，而且也是要享受到攝影樂趣
的一個新法。

目次

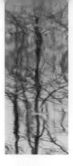

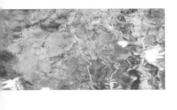

水中畫影（三）

1 樹影的油畫

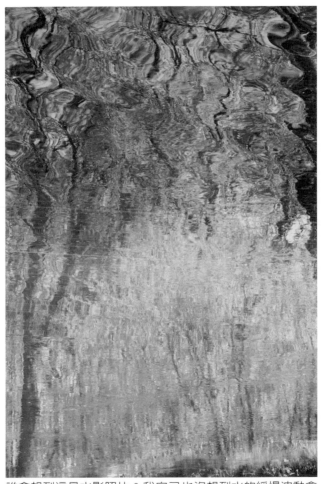

誰會想到這是水影照片？我自己也沒想到水的緩慢波動會使樹影的形象與顏色變成像濃厚的油畫畫面與色彩，使我意外地穫得了這張像油畫的照片。

2 樹影的水彩畫

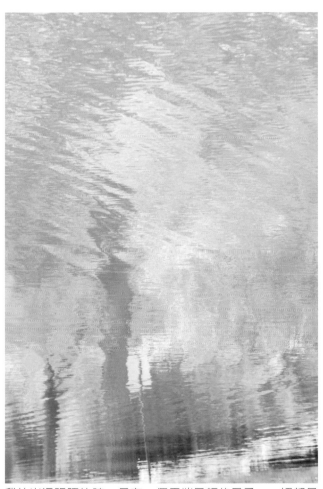

我拍出這張照片時,是在一個雲淡風輕的日子,一切都是靜悄悄的,水面上的樹影不動聲色,色彩也是清淡的,就像一幅水彩畫。

3 水草影的油畫

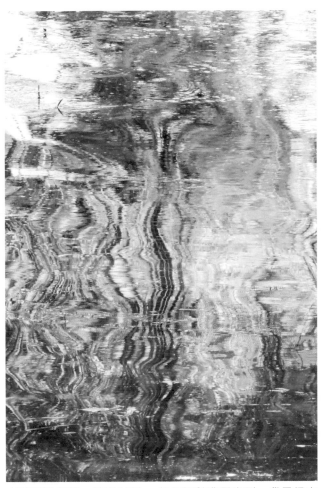

水草婆裟起舞，波動美妙，水面色彩濃厚強烈，我是很幸運能夠組成這幅像油畫的作品。

4 春天的樹林

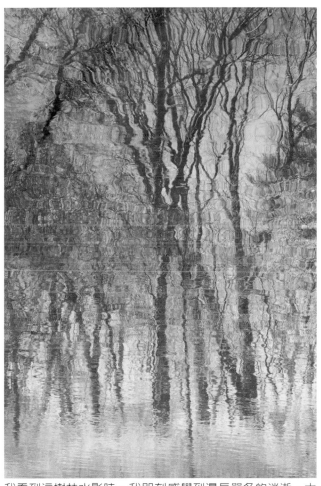

我看到這樹林水影時，我即刻感覺到漫長嚴冬的消逝，大
地春回，我的心又活躍了。

水中畫影（三）

5 春天的色彩

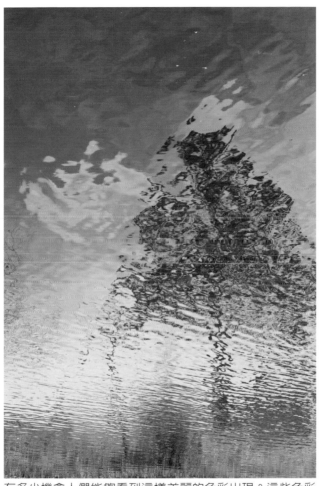

有多少機會人們能夠看到這樣美麗的色彩出現？這些色彩是鮮艷，清新，生動的，使我看到了，心中有無比喜悅！

6 早春

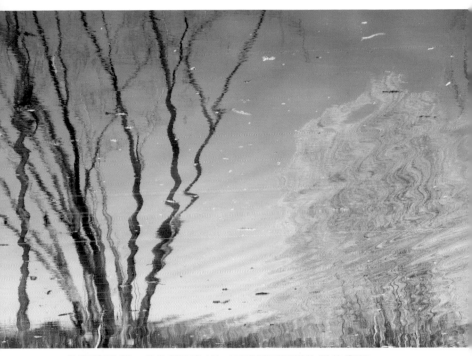

樹還沒發葉，花也還沒生出，可是看到這樣生動的畫面，
我好像可以聞到春天的氣息，感覺到大地的覺醒。

7 美麗日子

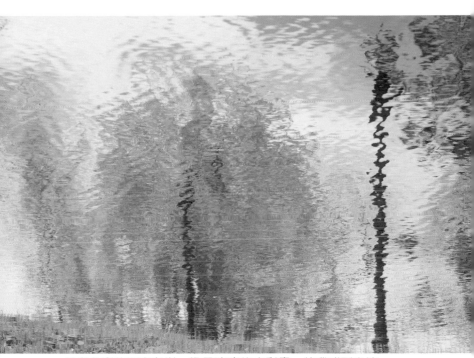

柔和色彩的天空與樹，像是清淡的水彩畫，使我感到心境
安寧，認為我將有一個無憂無慮的日子。

8 柔和色彩

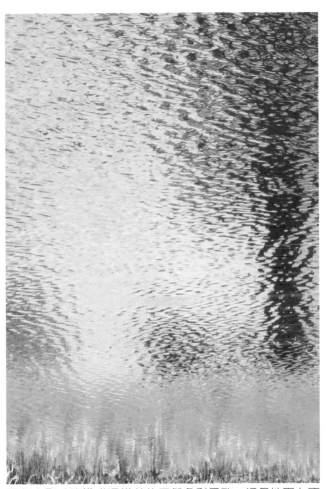

只有水影才能構成這樣美的天然色彩景致，這是地面上不能看到，人們也不能想像出的。

9 池邊花朵

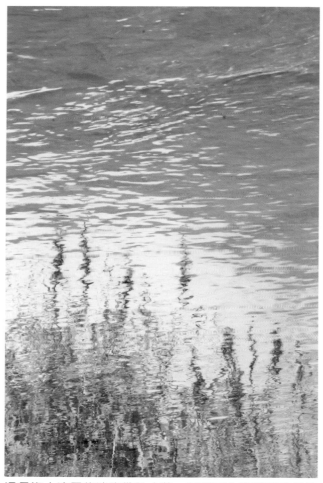

這是沒人注目的池邊幾朵小花,可是因為有藍天白雲陪襯,構成畫面,這些小花的水影照片放大後,就變成美麗的大花朵了。

10 黑樹

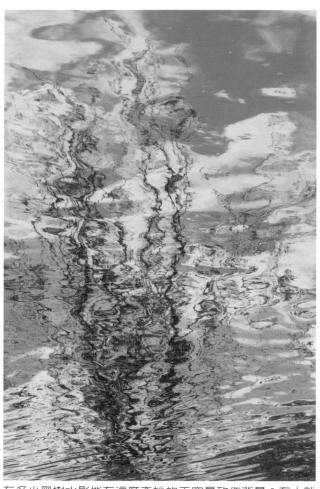

有多少黑樹水影能有這麼奇妙的天空景致作背景？有人就形容這有「雲譎波詭」的氣氛，這黑樹、藍天和白雲就構成了一幅變幻無窮的畫。

11 秋天的樹林

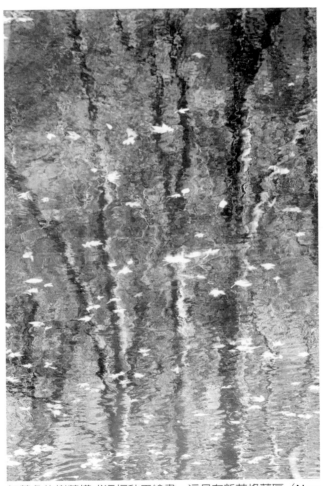

紅黃色的樹葉構成這幅秋天繪畫，這是在新英格蘭區（New England）的康州名勝景致。我已看了五十多年，但我也忘了我是多麼幸運。

12 枯樹

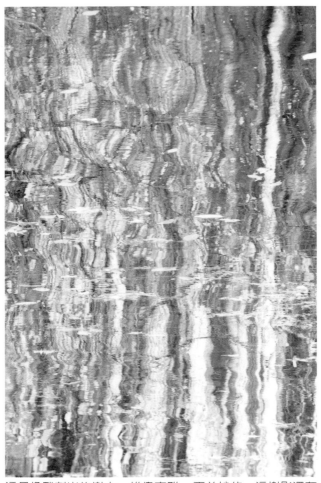

這是像雕刻出的樹木，雄偉高雅。更美妙的，這樹影還有
秋天的落葉在水面陪襯，構成這幅特殊的秋天繪畫。

13 秋天的色彩

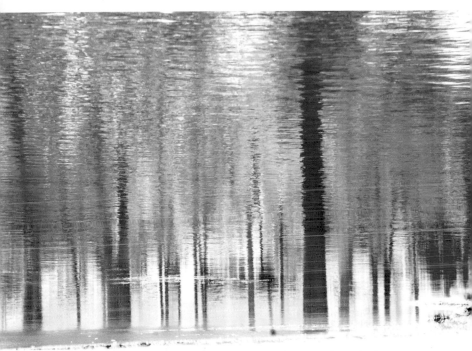

看到這樣美麗的色彩組合，怎麼不會使我目不暇給，沈醉在這美景中？我是多麼幸運能夠看到這景致。

水中畫影（三）

14 秋湖

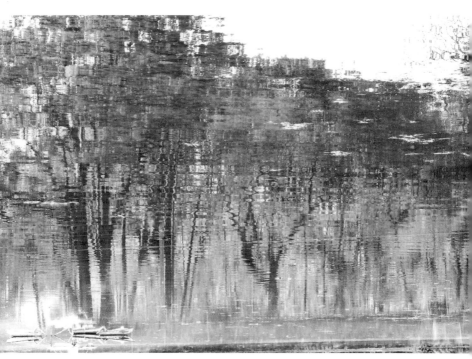

夕陽西下時，湖邊樹林的色彩像是樹在燃燒！可是湖面上卻
有一小舟停泊著，平靜安寧，構成這幅令我難忘的畫面。

水中畫影（三）

15 一棵楓樹

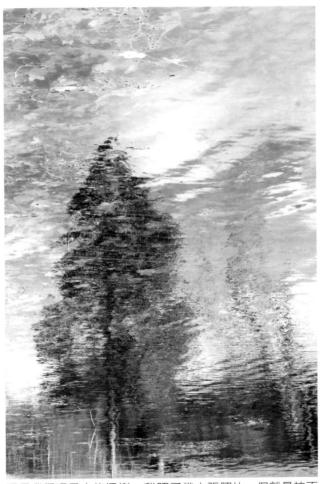

這是我看過最大的楓樹,我照了幾十張照片,但就是拍不出一張好的。我是在一個多月後,能夠照出美麗天空背景時,才拍出這一張,很幸運那時紅葉還存在!

16 郊遊繪畫

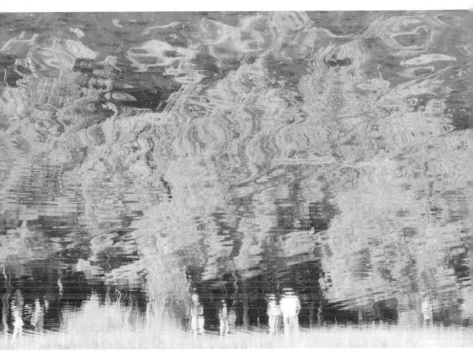

在盛夏的樹林下，一群紳士仕女在漫步走路，這可說是奇景！在現代社會中不能看到，就像是一幅珍貴的古典郊遊繪畫。

16
郊遊繪畫

四一

17 農屋

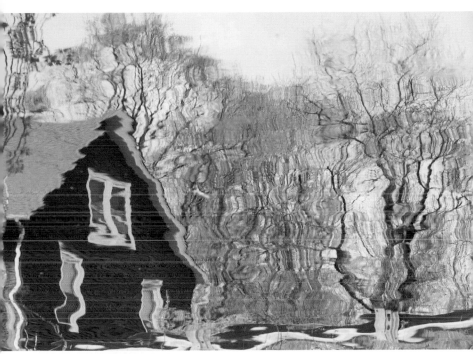

沒有人會說這是照片，一定會說是圖畫。我是幸運地在緩慢波動的水面上拍照，而且水邊也有紅屋與黃色樹林，才能構成這幅畫。

18 鄉村景致

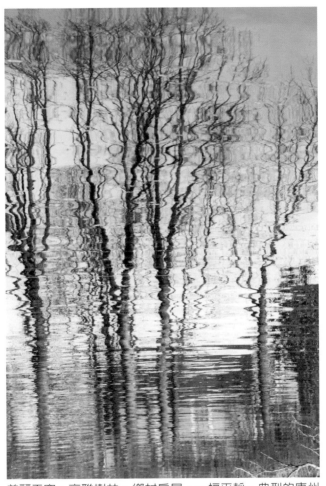

美麗天空、高雅樹林、鄉村房屋，一幅平靜、典型的康州
鄉村景致，每次看到了，我心裡總要讚美。

水中畫影（三）

19 奇妙天空

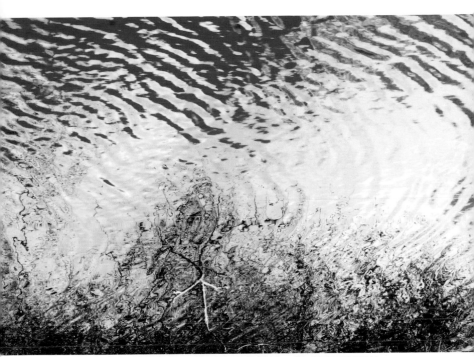

奇妙的藍天白雲形象，纖細的黑色樹枝，構成這幅奇異美
麗的畫面，使我看了目眩神迷，不知怎麼形容這景致。

20 小樹大雲

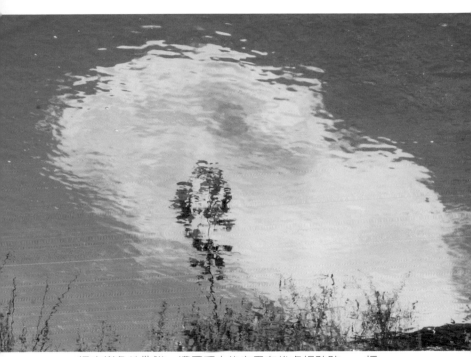

一棵小樹危危欲墜，濃厚巨大的白雲在後虎視眈眈，一幅
有趣的畫面，使人看了會莞爾一笑。

21 夏日孩童

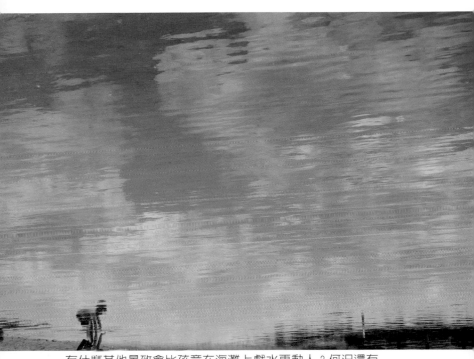

有什麼其他景致會比孩童在海灘上戲水更動人？何況還有
濃厚的白雲與藍天作背景，使這夏天的畫面更美。

水中畫影（三）

22 美景孤鵝

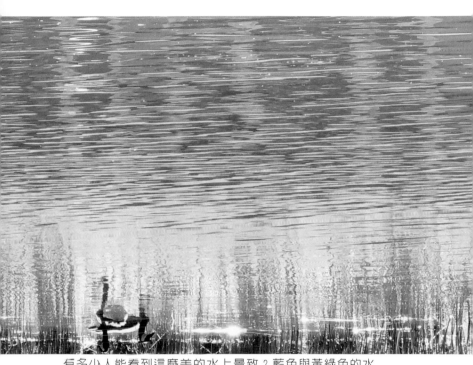

有多少人能看到這麼美的水上景致？藍色與黃綠色的水面、纖細的波紋與水草，一隻幸運的孤鵝在這美景中自我消遙。

23 孤鴨

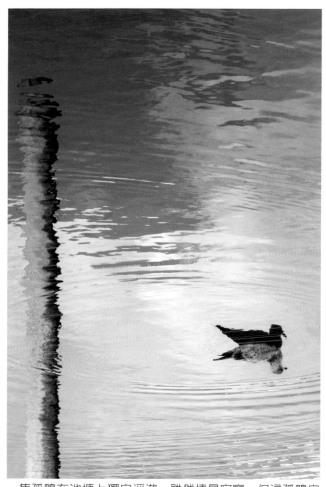

一隻孤鴨在池塘上獨自浮游，雖然情景寂寥，但這孤鴨自由自在、自得其樂。

24 水鴨競賽

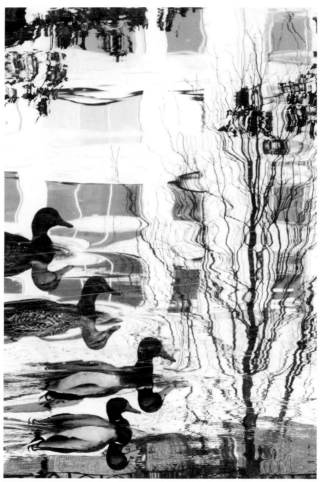

這真是可遇不可求，很不容易看到的水影奇景。四隻水鴨
競遊到終點，那黑色樹影可說是終線，而我就是幸運的旁
觀者。

25 童話世界

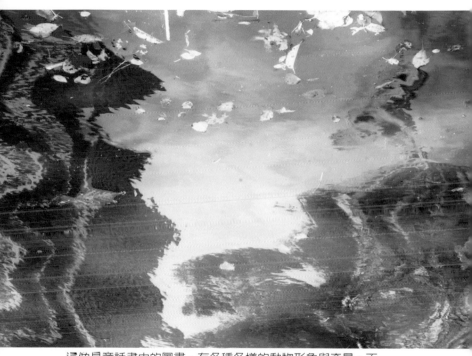

這像是童話書中的圖畫，有各種各樣的動物形象與奇景。不
但如此，水面上還有美麗色彩的秋天落葉，更是錦上添花。

水中畫影（三）

26 奇幻世界

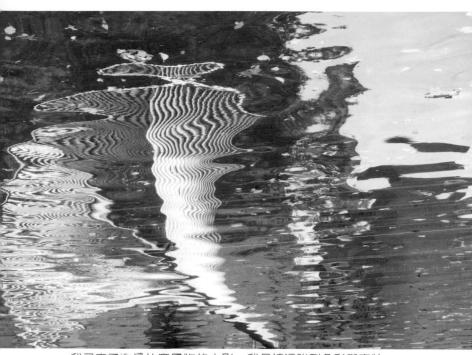

我已忘了這是什麼景物的水影，我是被這強烈色彩與奇特形狀吸引了，狂拍了幾十張照片，就幸運地得到這張不容易畫出的照片。

27 哈德福市景一

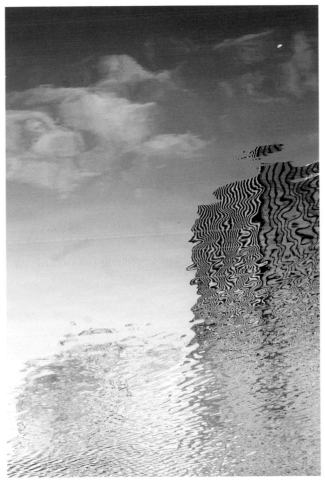

這是我居住地方附近最大的都市哈德福（Hartford），也是馬克吐恩居住了十七年，一生創作最豐富的名市。這也是美國保險商業的首都，我希望這照片能夠表現出這特殊城市的精粹形象。

水中畫影（三）

28 哈德福市景二

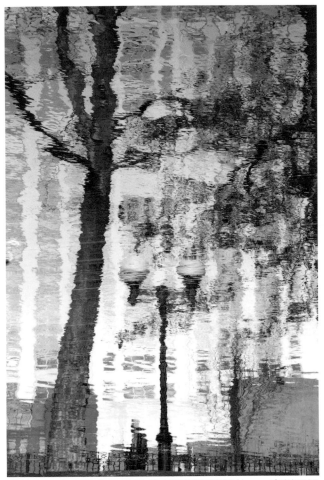

我曾在一文中形容康州是「紐約市的陽明山」，康州可說就是美國最有名的「郊外州」。哈德福是康州的州都，所以這張有樹木與大樓溶合的哈德福照片不就是這名市最好的寫照？

水中畫影（三）

國家圖書館出版品預行編目

水中畫影. 三, 許昭彥攝影集 / 許昭彥著. -- 臺北市：
獵海人, 2017.04
　　面；　公分
　　ISBN 978-986-93978-6-5(平裝)

1. 攝影集

957.9　　　　　　　　　　　　　　106004130

水中畫影（三）
——許昭彥攝影集

作　　者　許昭彥
出版策劃　獵海人
印　　製　秀威資訊科技股份有限公司
　　　　　114 台北市內湖區瑞光路76巷69號2樓
　　　　　電話：+886-2-2796-3638
　　　　　傳真：+886-2-2796-1377
網路訂購　作家生活誌：http://www.showwe.com.tw
　　　　　博客來網路書店：http://www.books.com.tw
　　　　　三民網路書店：http://www.m.sanmin.com.tw
　　　　　金石堂網路書店：http://www.kingstone.com.tw
　　　　　學思行網路書店：http://www.taaze.tw

出版日期：2017年4月
定　　價：190元